九成宮醴泉銘（李祺本）

彩色放大本中國著名碑帖

孫寶文 編

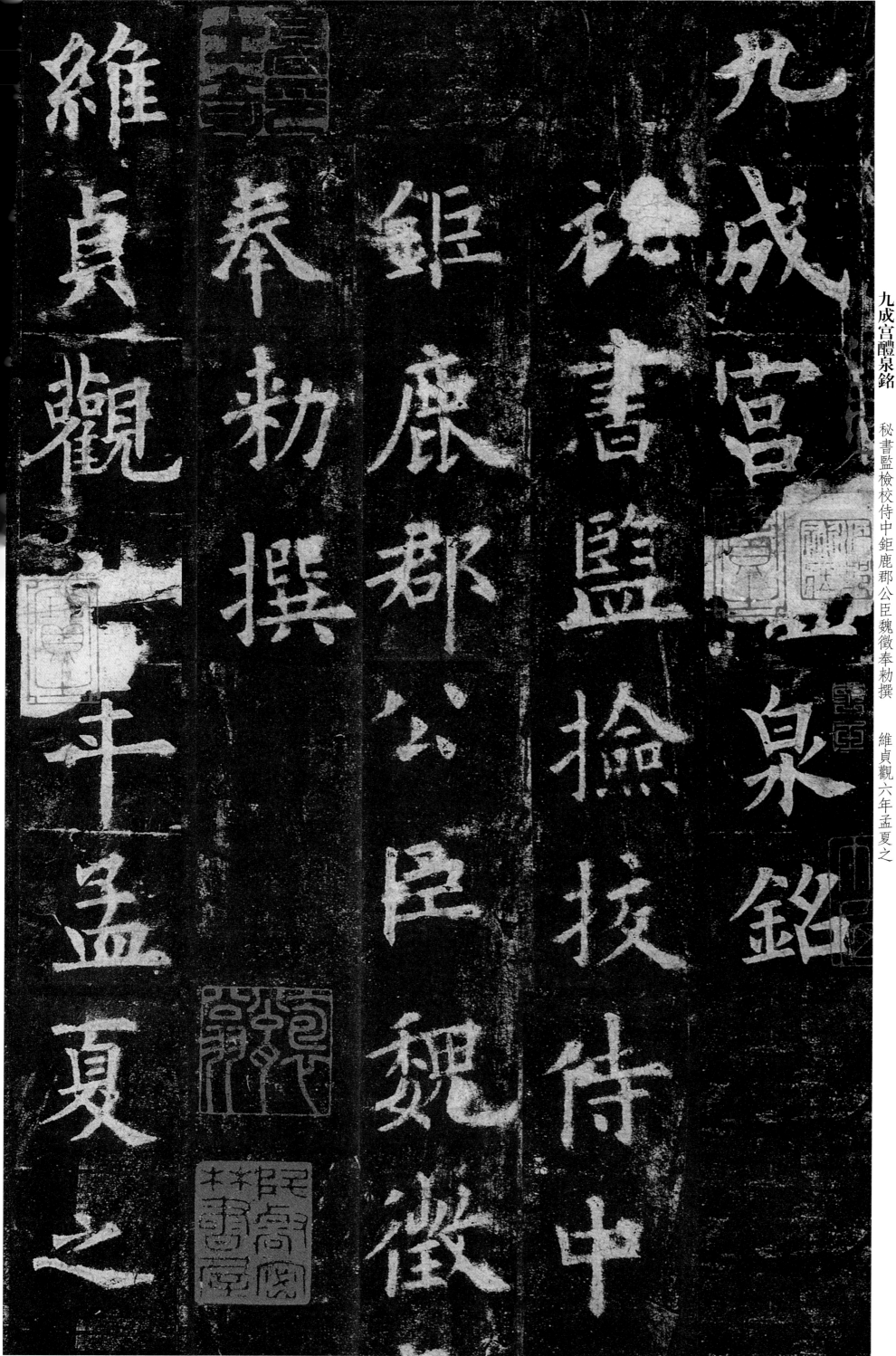

2

月聖帝避暑乎九
成之宮此則隨之仁
壽宮也冠山抗殿絕
壑爲池跨水架楹分
巖竦闕高閣周建長

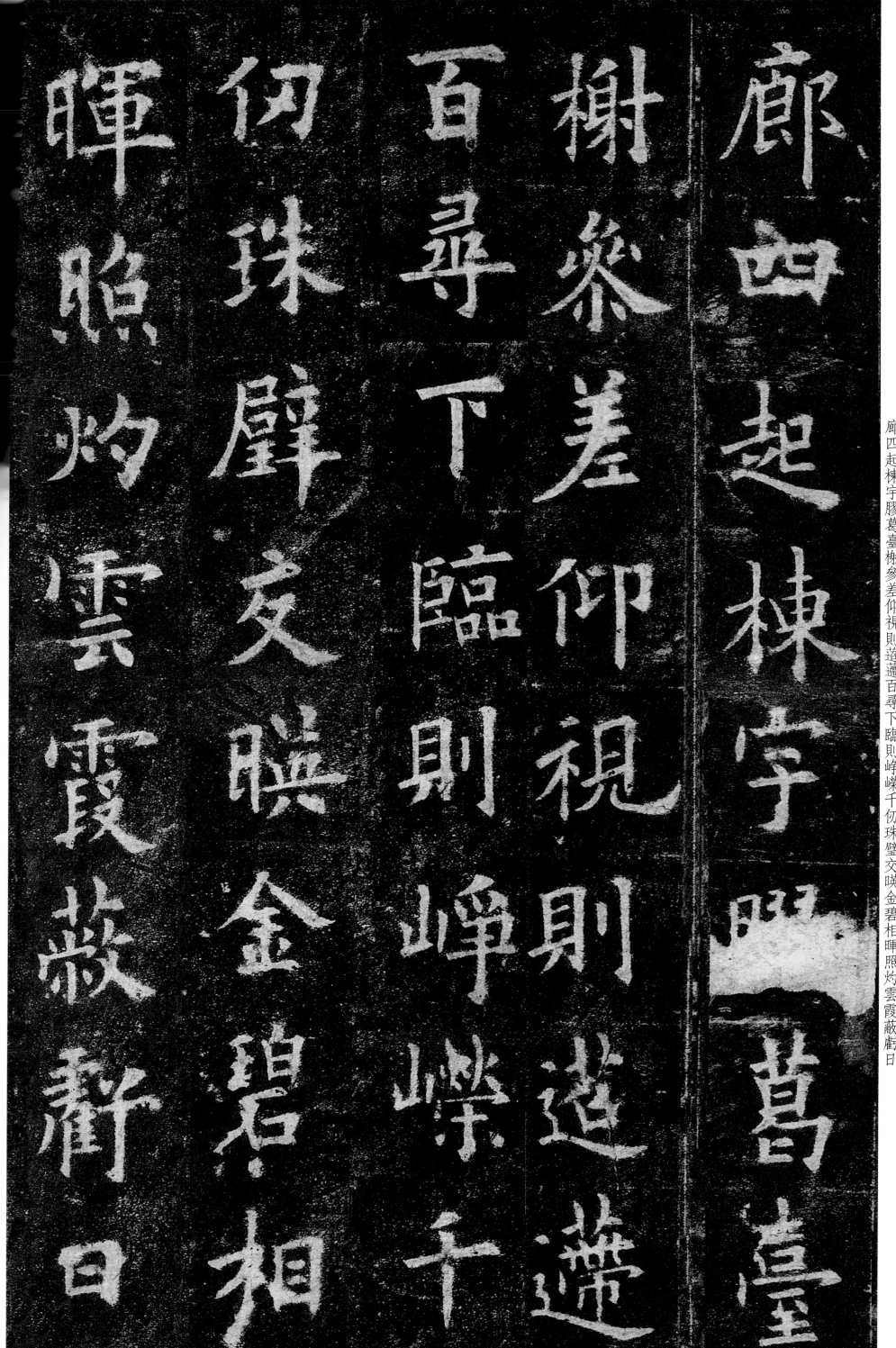

廊四起棟宇膠葛臺榭參差仰視則迢遞百尋下臨則峥嶸千仞珠璧交暎金碧相暉照灼雲霞蔽虧日

4

月觀其移山迴澗窮泰極侈以人從欲良足深尤至於炎景流金無鬱蒸之氣微風徐動有淒清之涼信

月觀其移山迴澗窮泰極侈以人從欲良足深尤至於炎景流金無鬱蒸之氣微風徐動有淒清之涼信

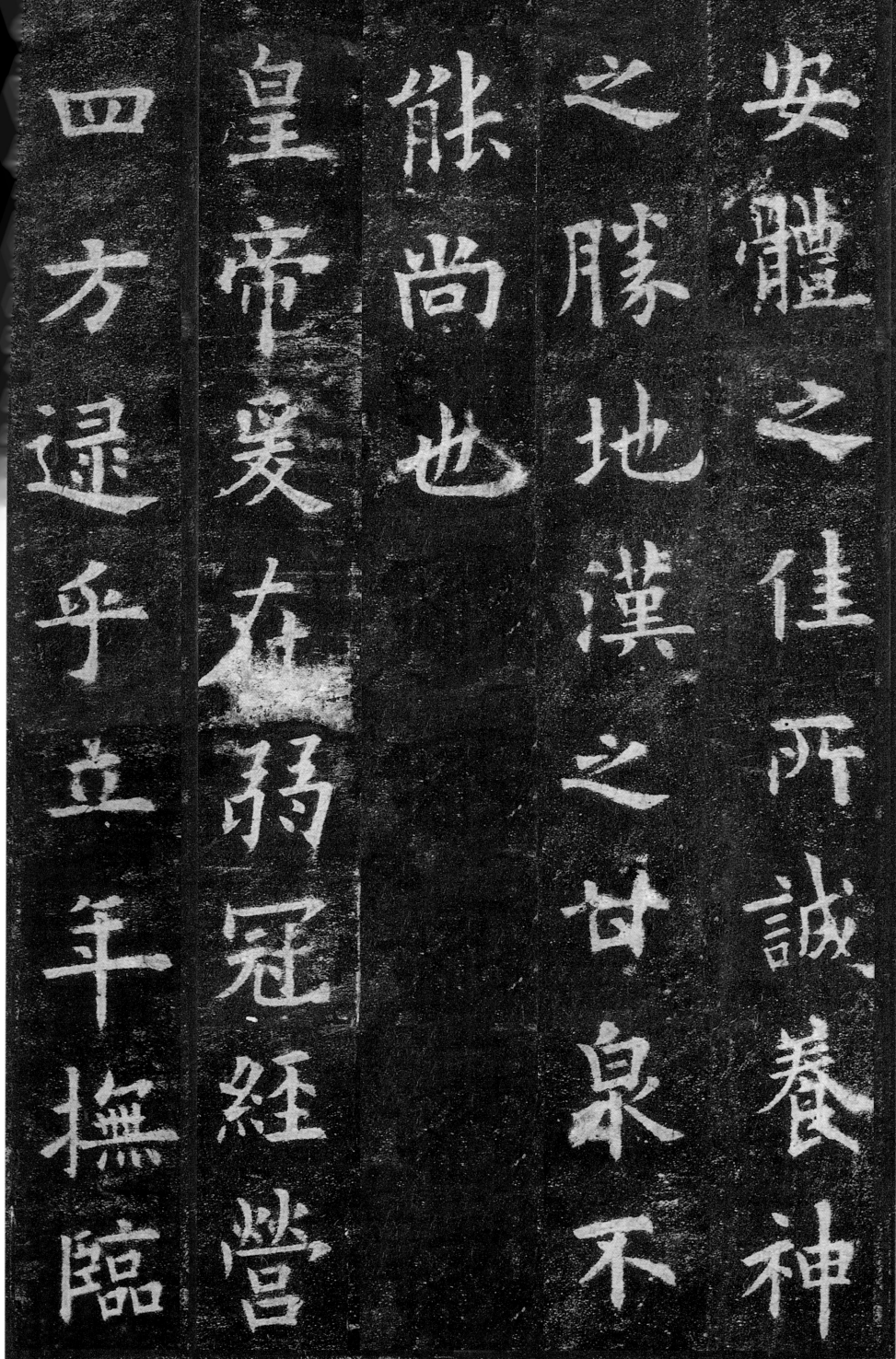

安體之佳所誠養神之勝地漢之甘泉不能尚也
皇帝爰在弱冠經營四方逮乎立年撫臨

億兆始以武功壹海內終以文德懷遠人東越青丘南踰丹徼皆獻琛奉贄重譯來王西暨輪臺北拒玄

億兆始以
武功壹海
內終以文
德懷遠人
東越青丘
南踰丹徼
皆獻琛奉
贄重譯来
王西暨輪
臺北拒玄

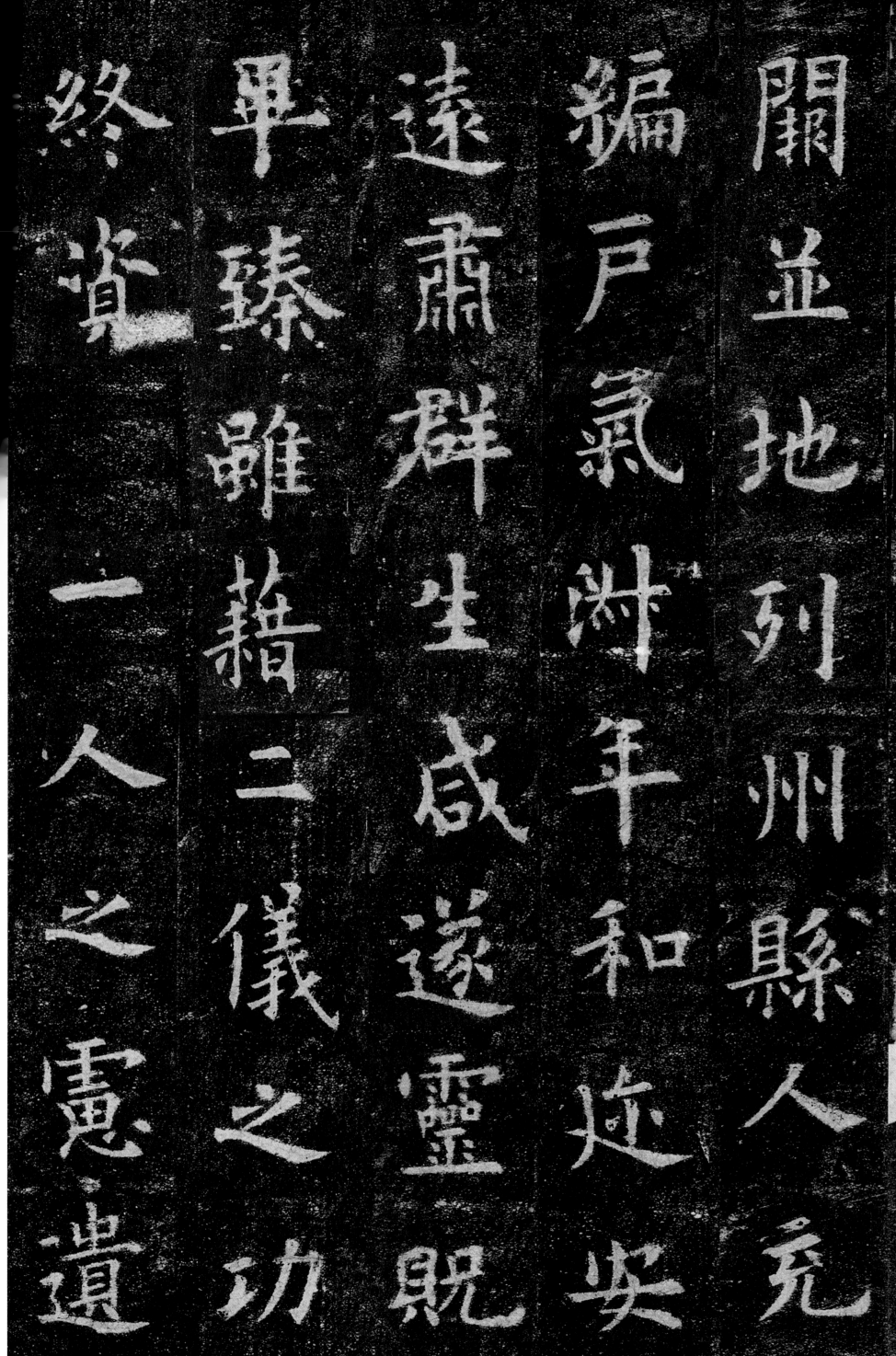

闕並地列州縣人充編戶氣淑年和迩安遠蕭群生咸遂靈既畢臻雖藉二儀之功終資一人之慮遺

身利物櫛風沐雨百□爲心憂勞成疾同堯肌之如臘甚禹足之胼胝針石屢加膝理猶滯愛居京室每

身利物櫛風沐雨同

爲心憂勞成疾

堯肌之如臘甚禹足

一爲心如臘甚禹堯

之胼胝針石屢加膝

理猶滯愛居京室每

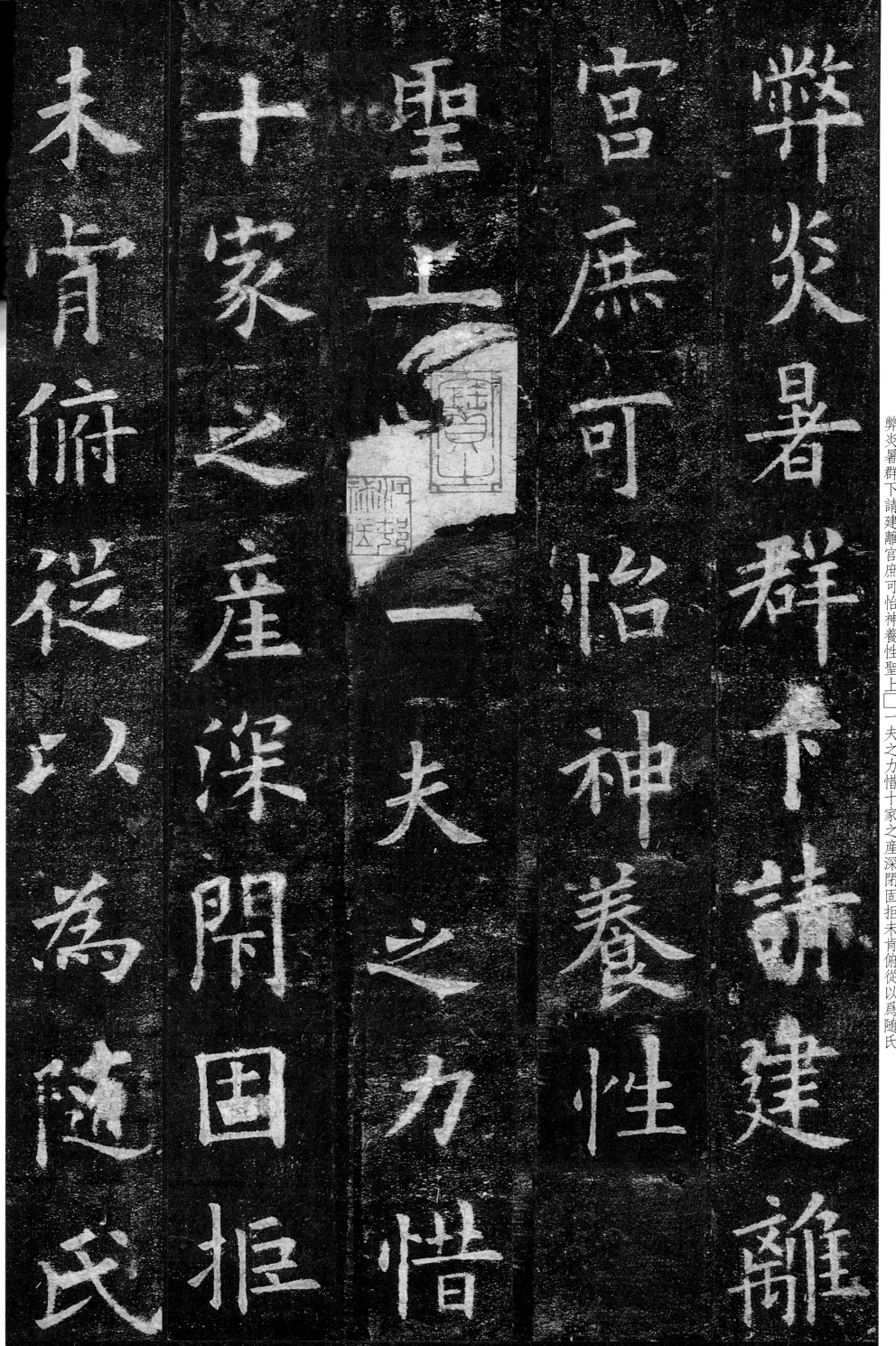

弊炎暑群下請建離宮庶可怡神養性聖上□一夫之力惜十家之産深閉固拒未肯俯從以爲隨民

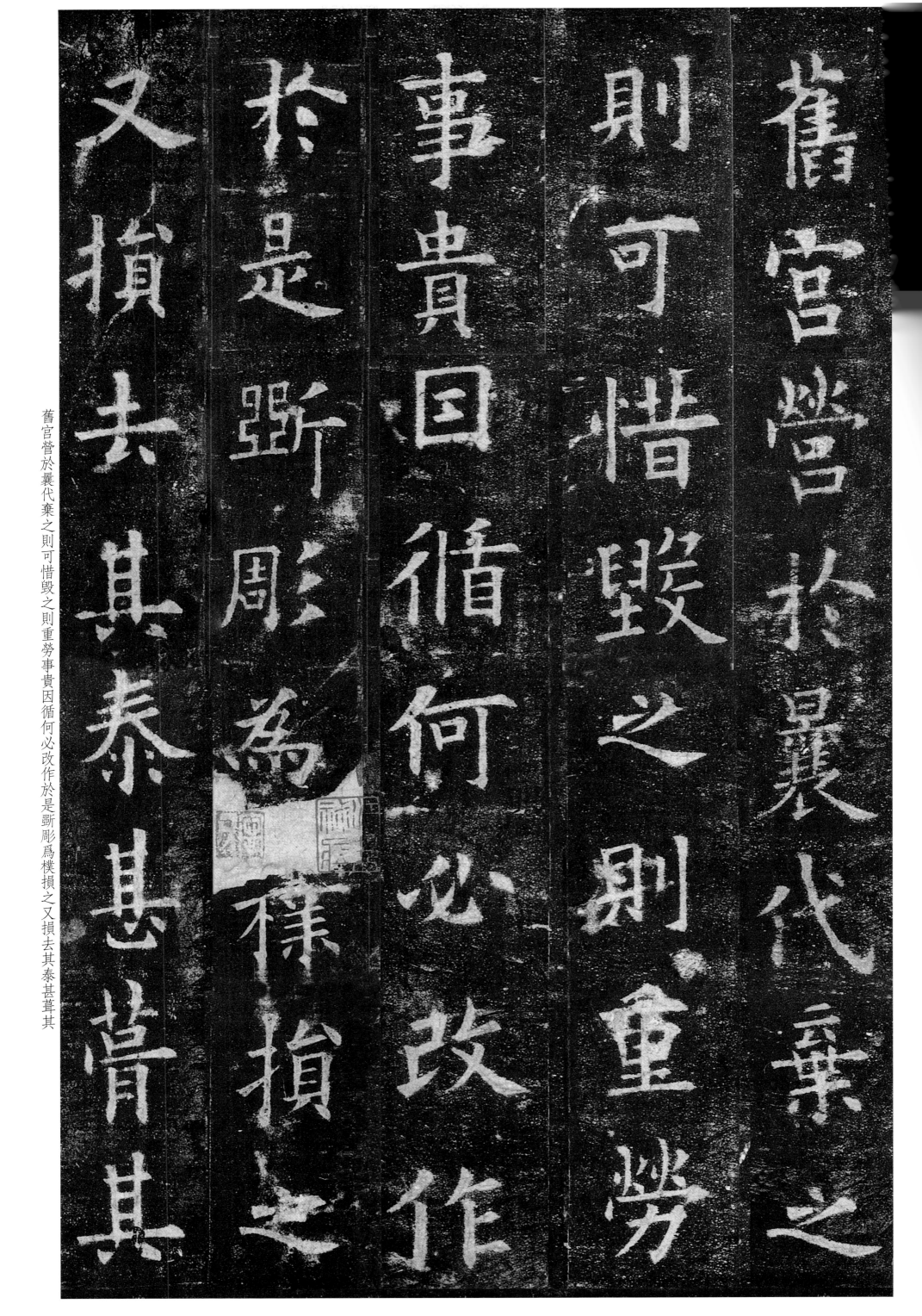

舊宮營於曩代棄之則可惜毀之則重勞事貴因循何必改作於是斲彫爲樸損之又損去其泰甚葺其

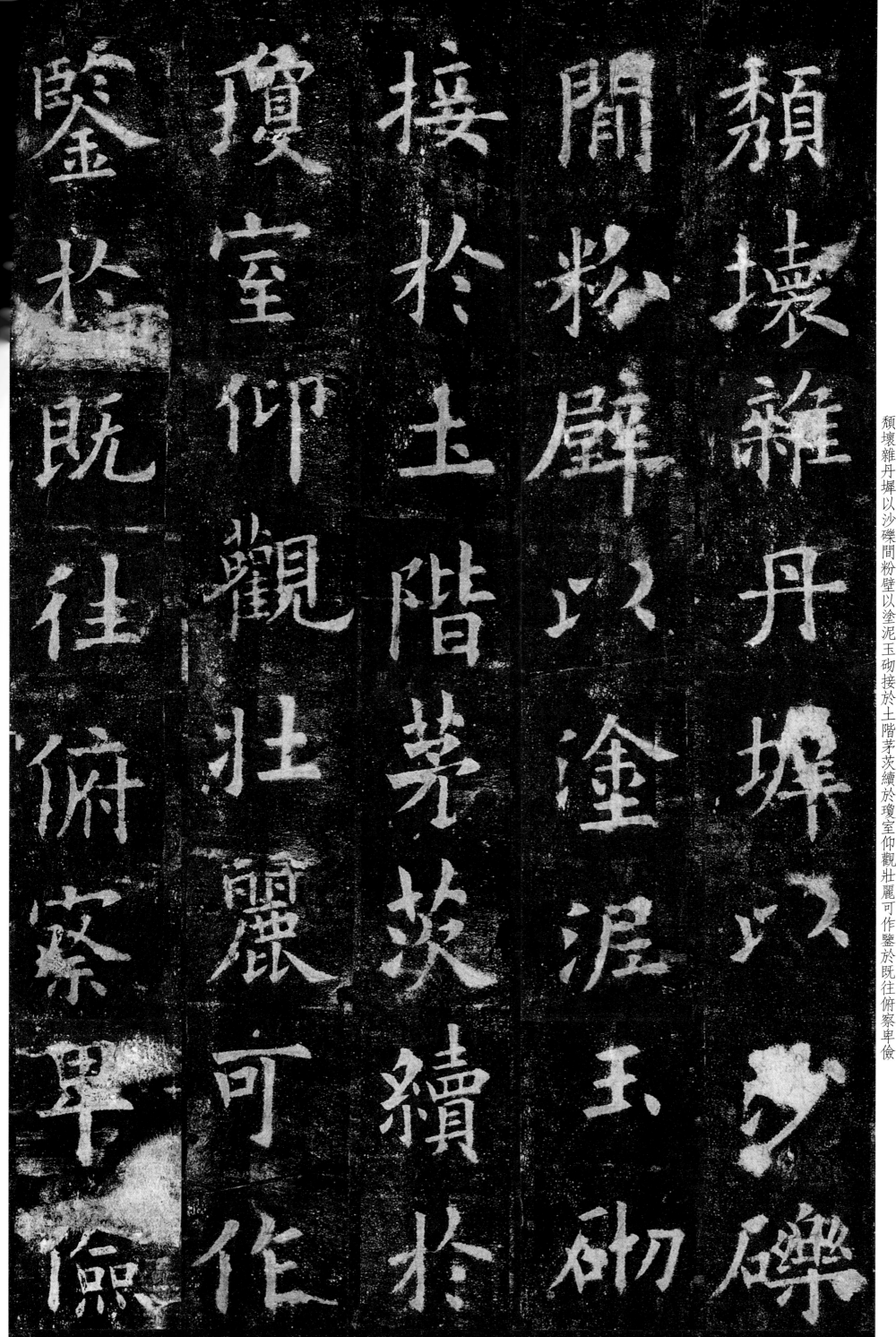

頹壞雜丹墀以沙礫間粉壁以塗泥玉砌接於土階茅茨續於瓊室仰觀壯麗可作鑒於既往俯察卑儉

足垂訓於後昆此所

謂至人無爲大聖不

作彼竭其力我享其

切者也然昔之池沼

咸引谷澗宮城之内

足垂訓於後昆此所謂至人無爲大聖不作彼竭其力我享其功者也然昔之池沼咸引谷澗宮城之内

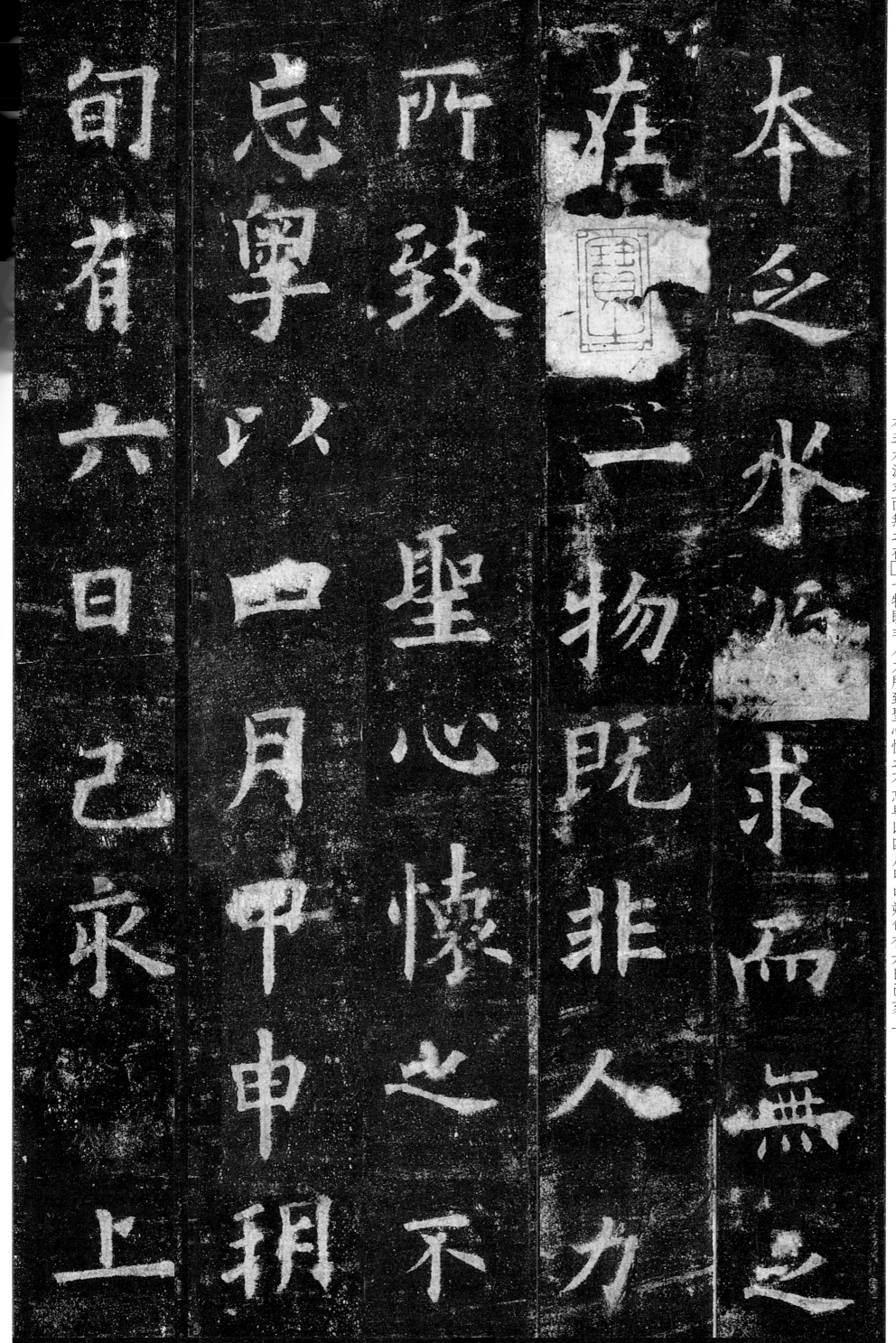

本乏水源求而無之

在一物既非人力

所致聖心懷之

忘粵以一月甲申朔

旬有六日己亥上

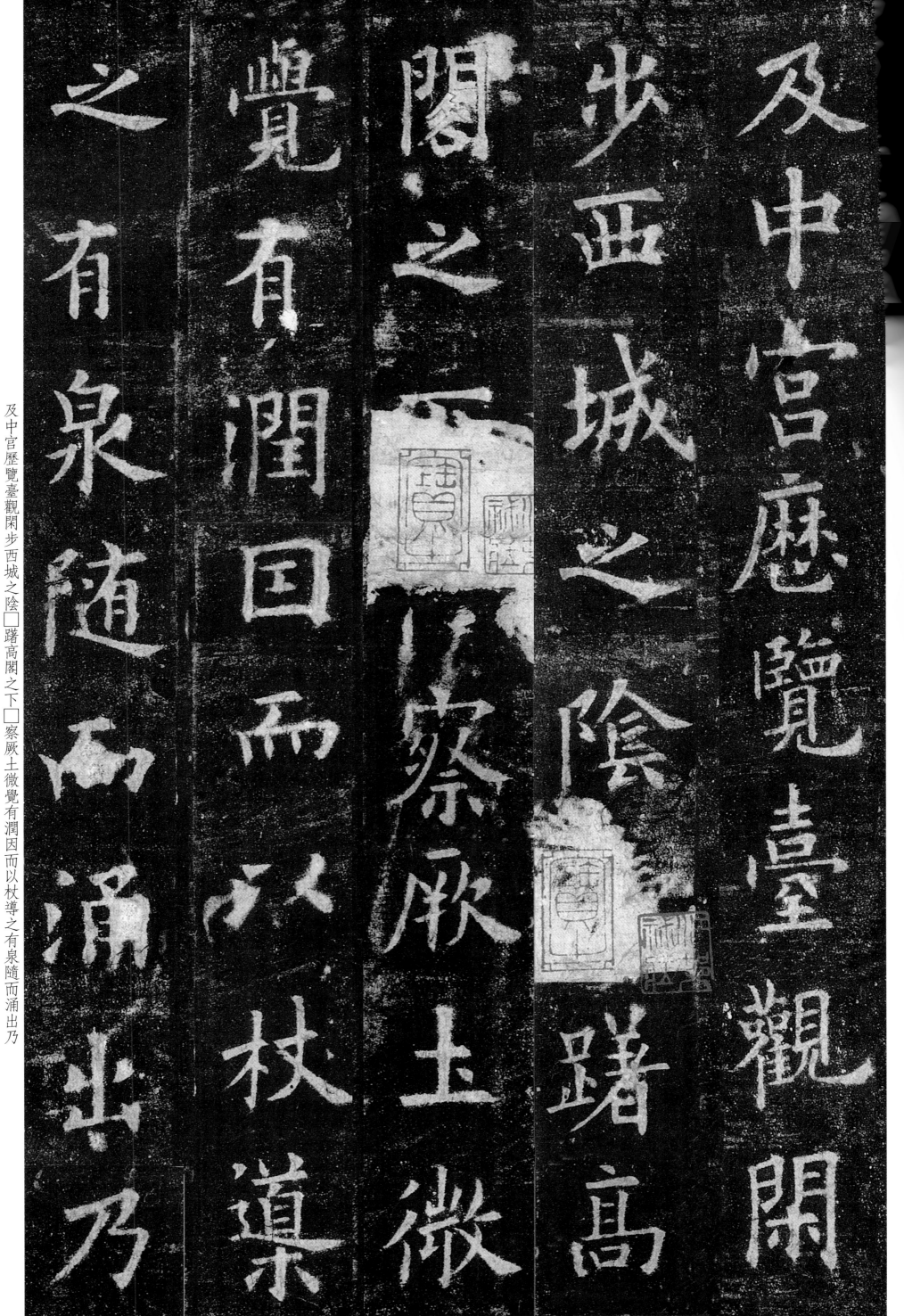

及中宮歷覽臺觀閑步西城之陰□躇高閣之下□察厥土微覺有潤因而以杖導之有泉隨而涌出乃

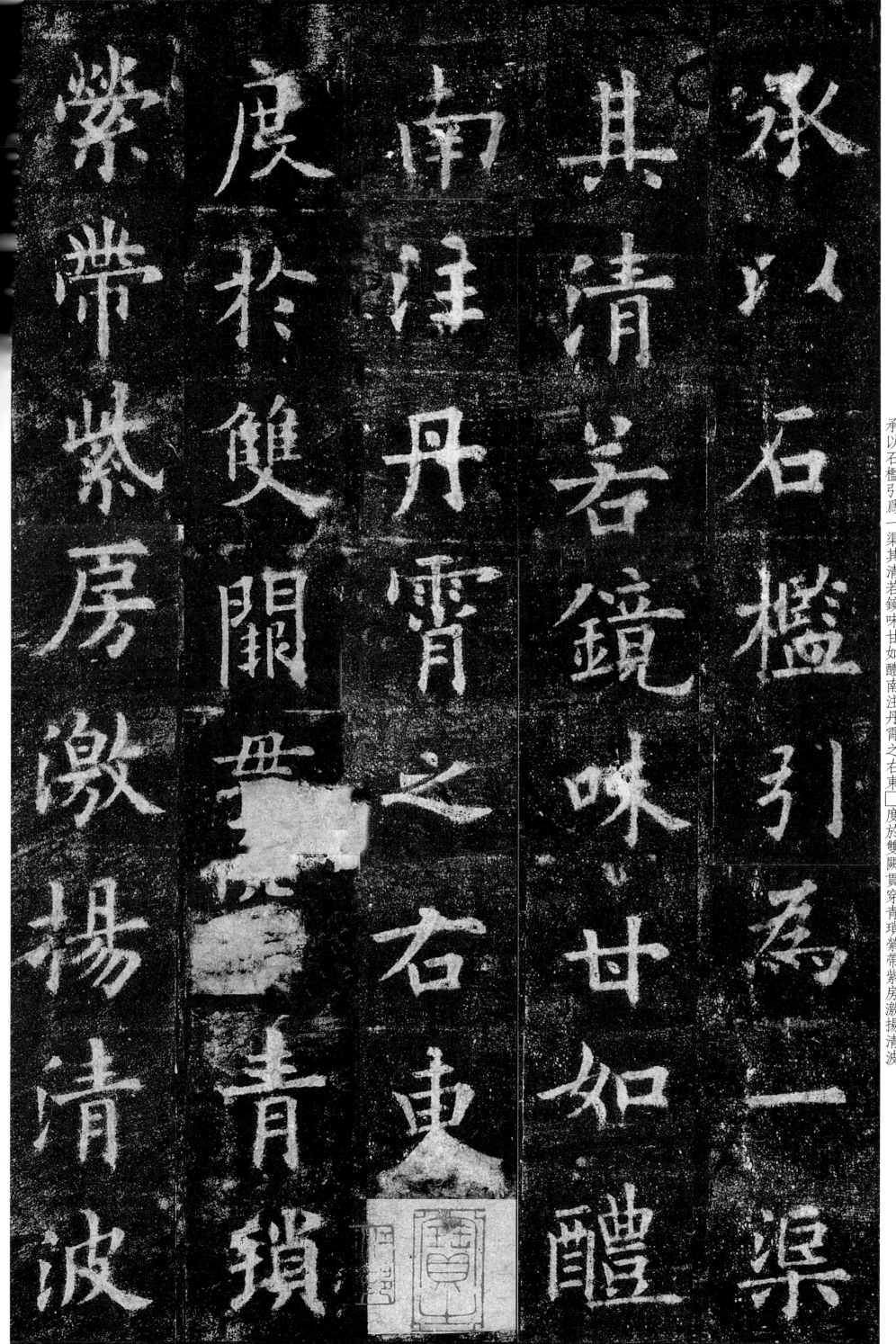

承以石檻引爲一渠

其清若鏡味甘如醴

南注丹霄之右東

度於雙闕貫穿青瑣

縈帶紫房激揚清波

16

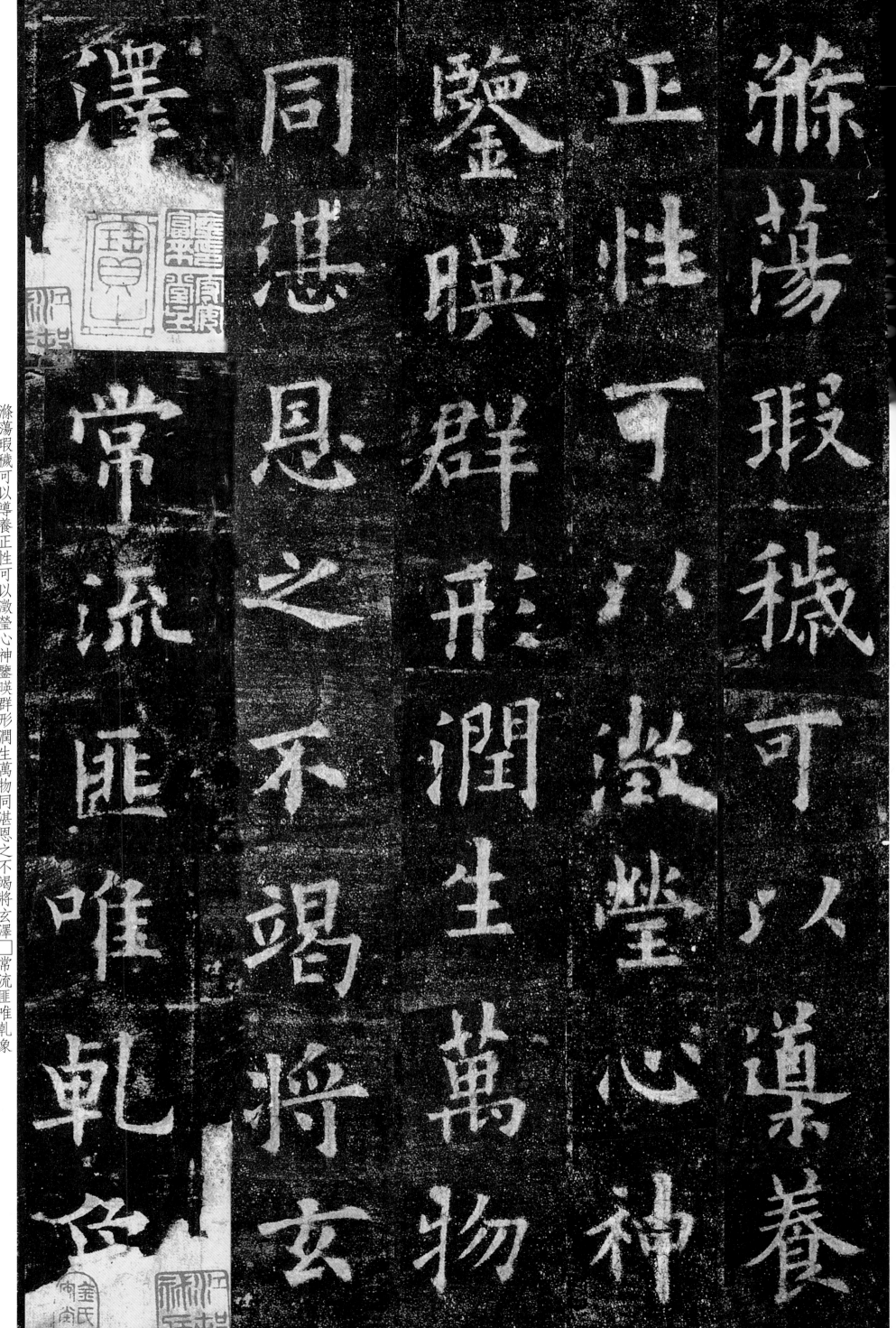

滌蕩瑕穢可以導養正性可以澄瑩心神鑒暎群形潤生萬物同湛恩之不竭將玄澤□常流匪唯乾象

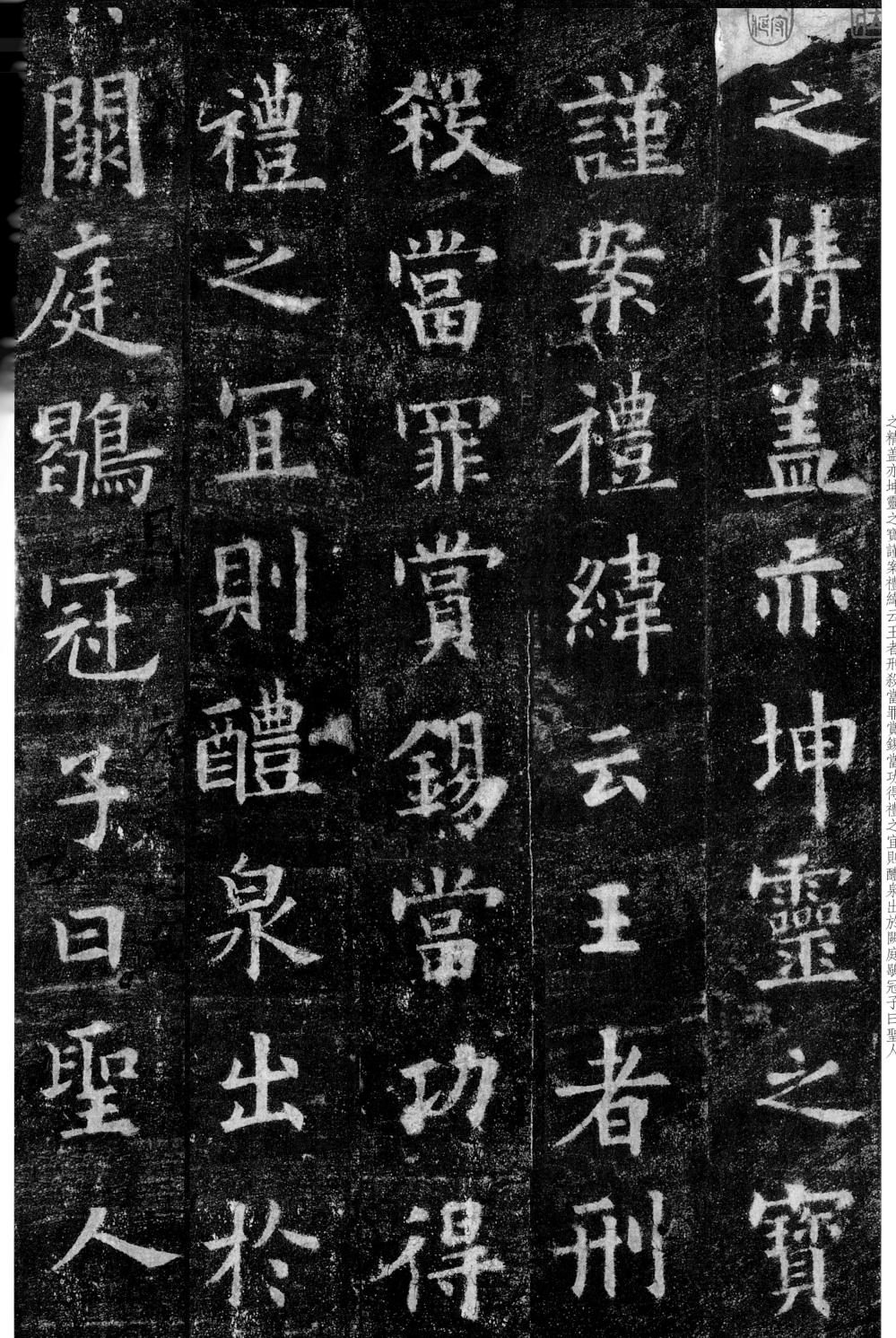

之精盖亦坤靈之寶謹案禮緯云王者刑殺當罪賞錫當功得禮之宜則醴泉出於闕庭鶡冠子曰聖人

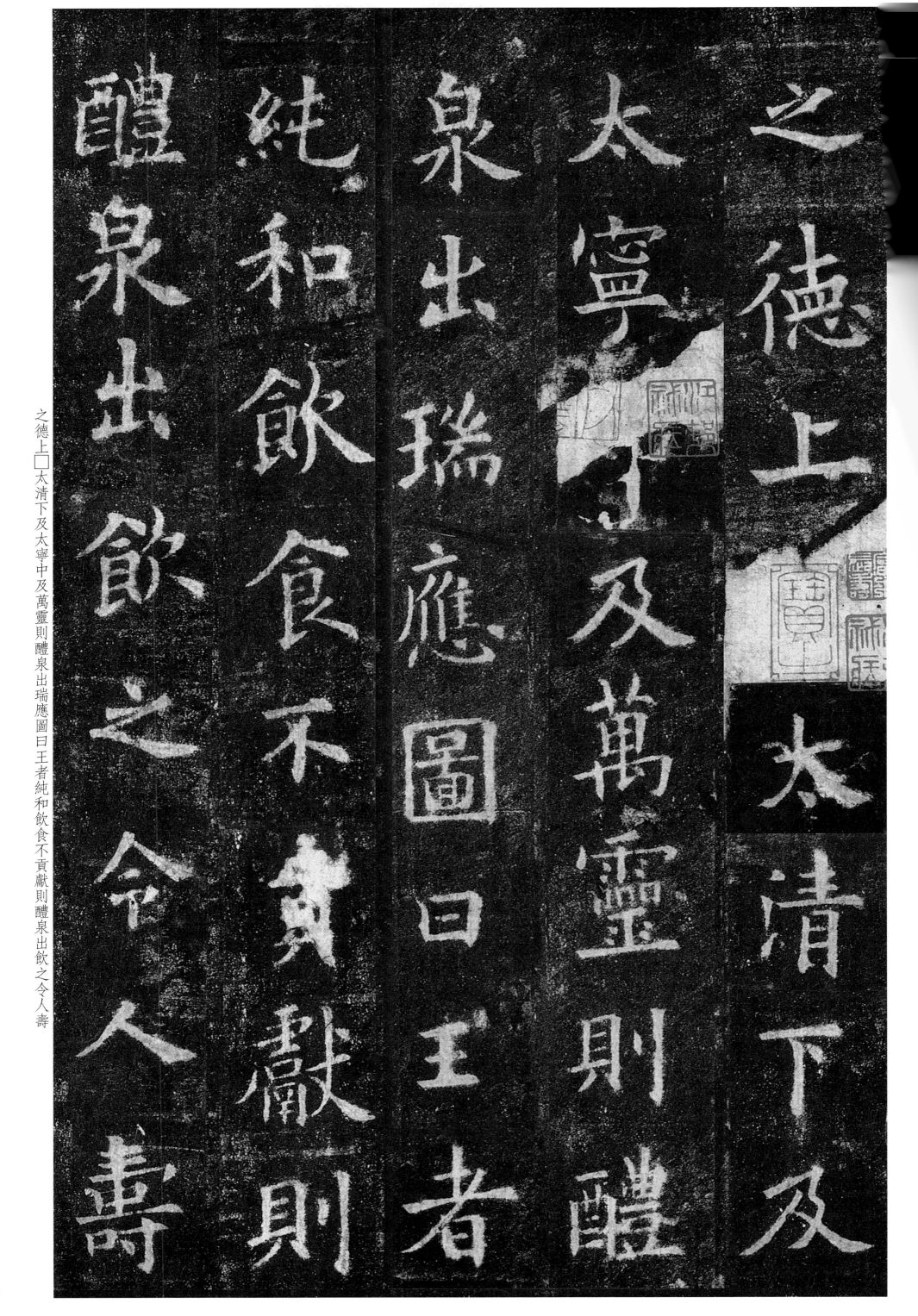

之德上□太清下及太寧中及萬靈則醴泉出瑞應圖曰王者純和飲食不貢獻則醴泉出飲之令人壽

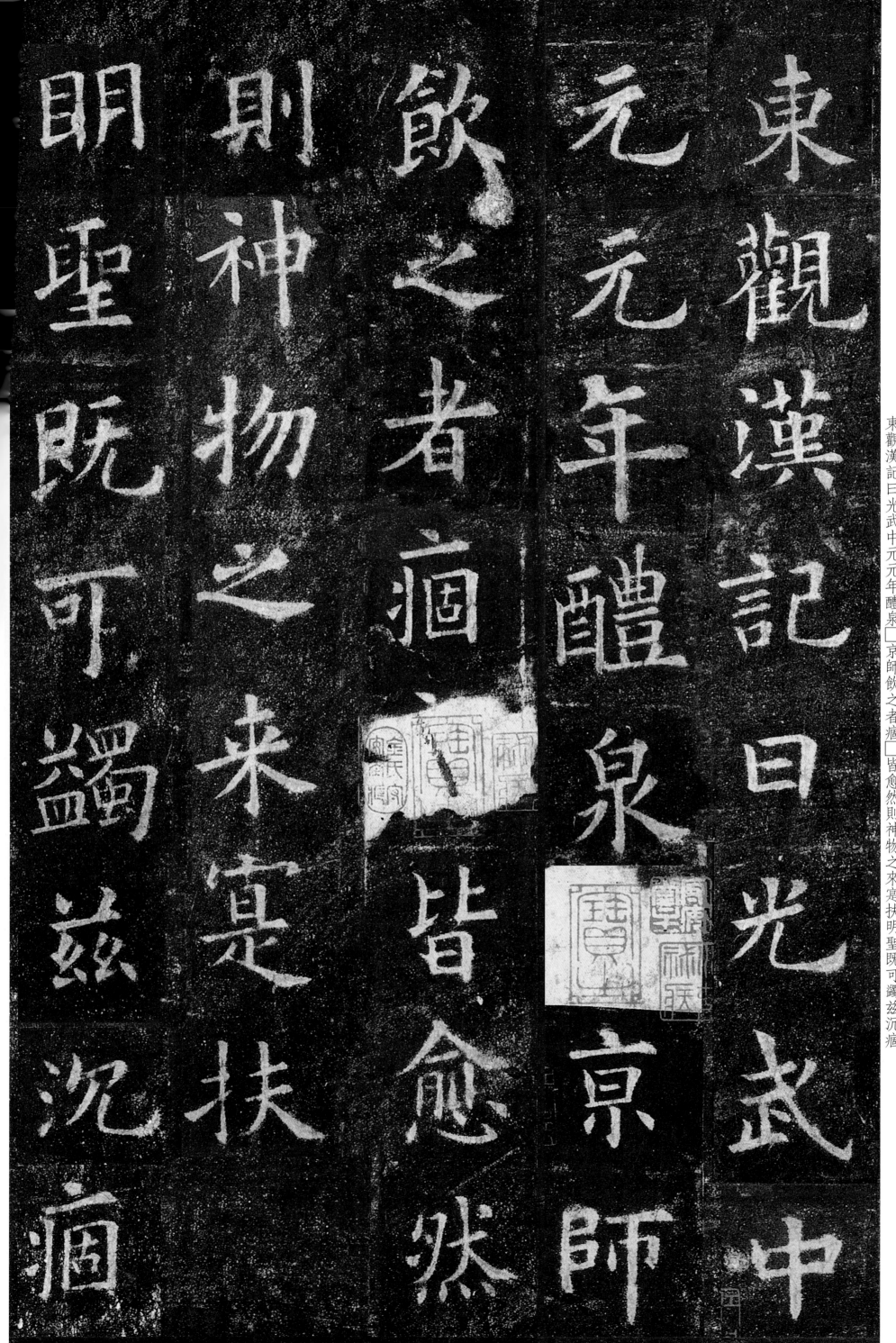

東觀漢記曰光武中元元年醴泉□京師飲之者痼□皆愈然則神物之來寔扶明聖既可蠲茲沉痼

又將延彼遐齡是以

百辟卿士相趍動色

我后固懷撝抱

弗有雖休勿休不徒

聞於往昔以祥為懼

21

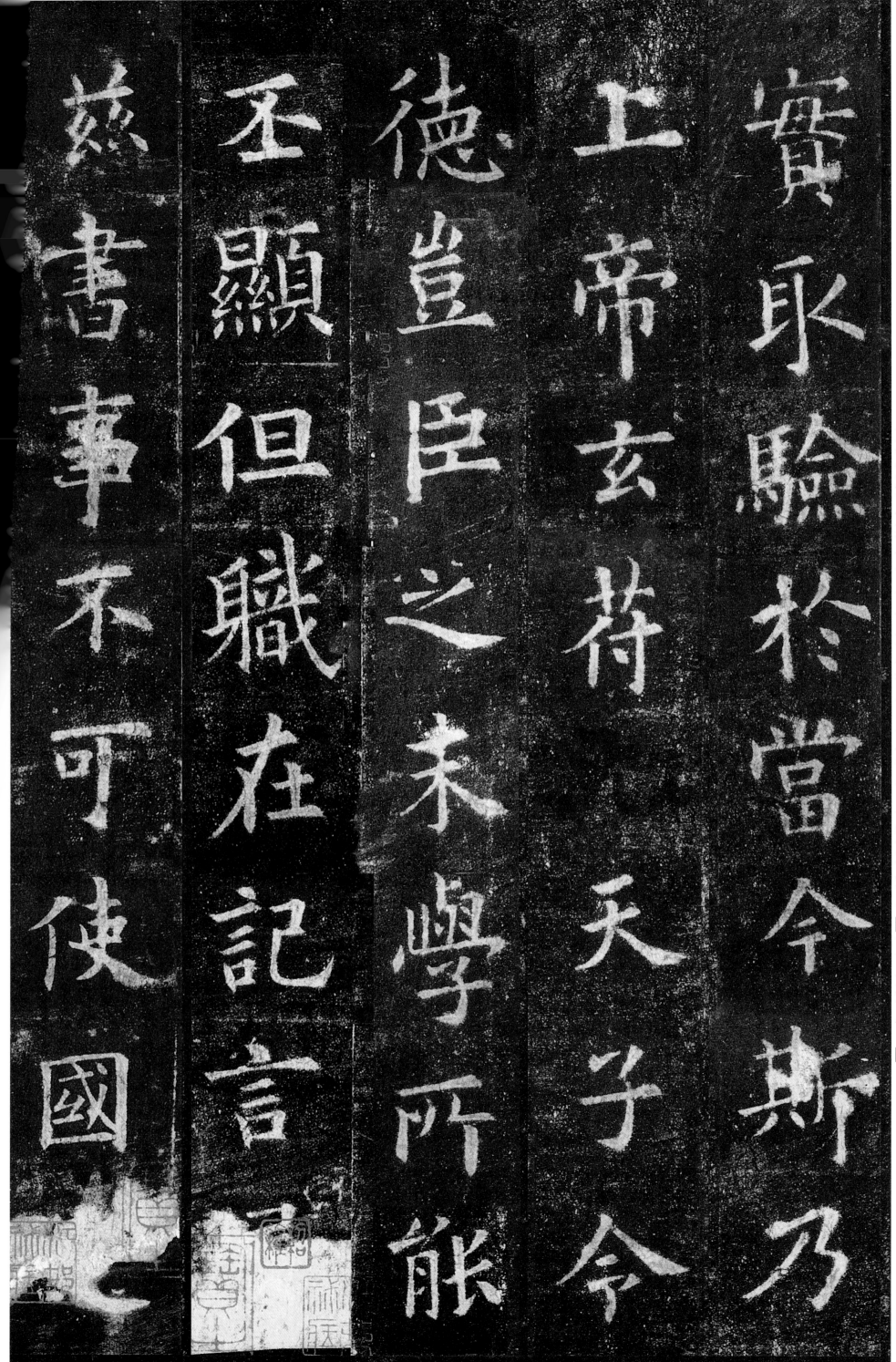

實取驗於當今斯乃上帝玄符天子令德豈臣之未學所能丕顯但職在記言□茲書事不可使國□

盛美有遺典策敢陳實錄爰勒斯銘其詞曰惟皇撫運奄壹寰宇千載膺期萬物斯覩功高大舜勤深

斯觀切高大舜勤深　宇千載期萬物　惟皇撫運奄壹　實錄爰勒斯銘其詞　盛美有典策敢陳

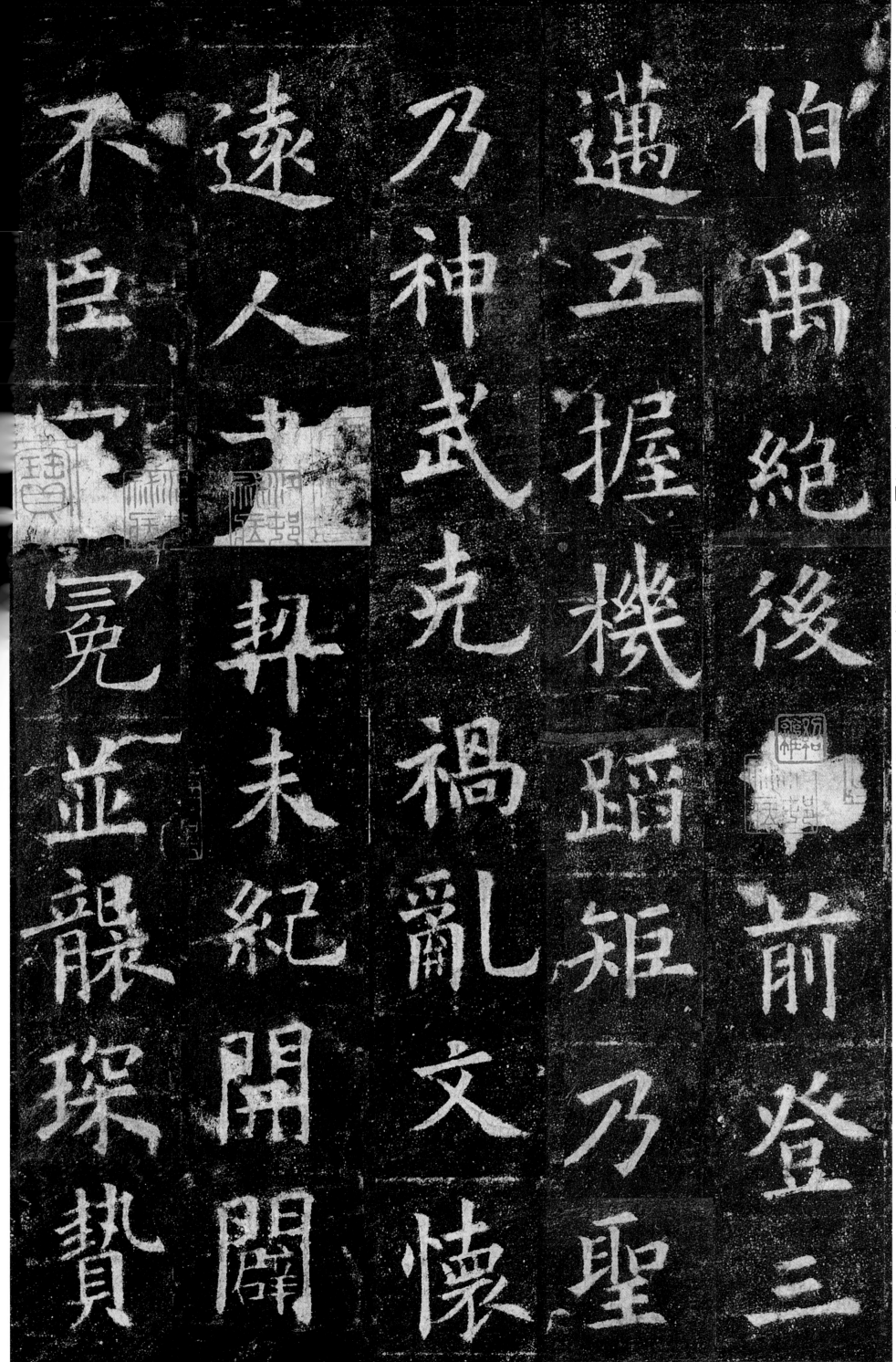

伯禹絕後□前登三邁五握機蹈矩乃聖乃神武克禍亂文懷遠人□契未紀開闢不臣冠冕並襲琛贄

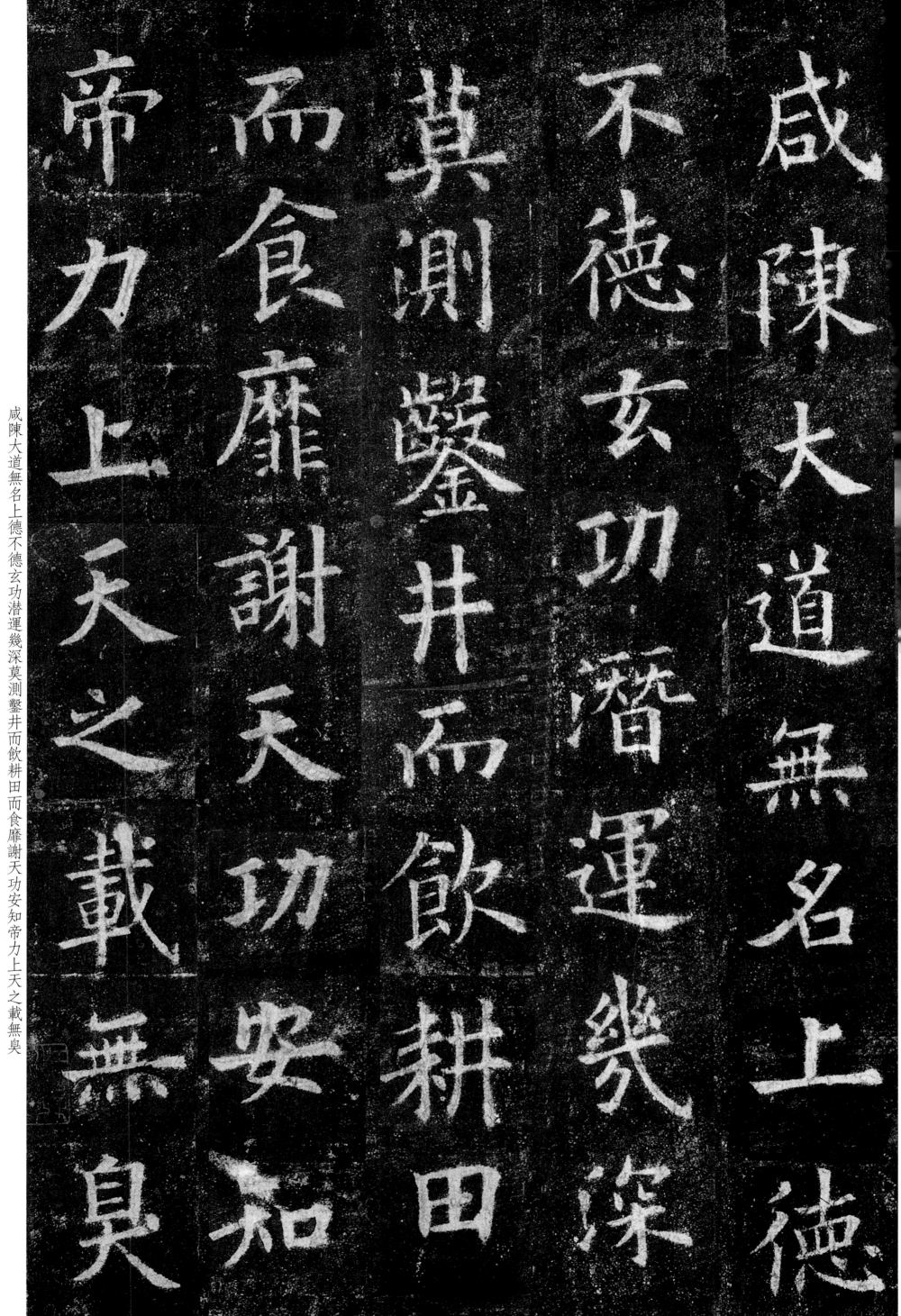

咸陳大道無名上德不德玄功潛運幾深莫測鑿井而飲耕田而食靡謝天功安知帝力上天之載無臭

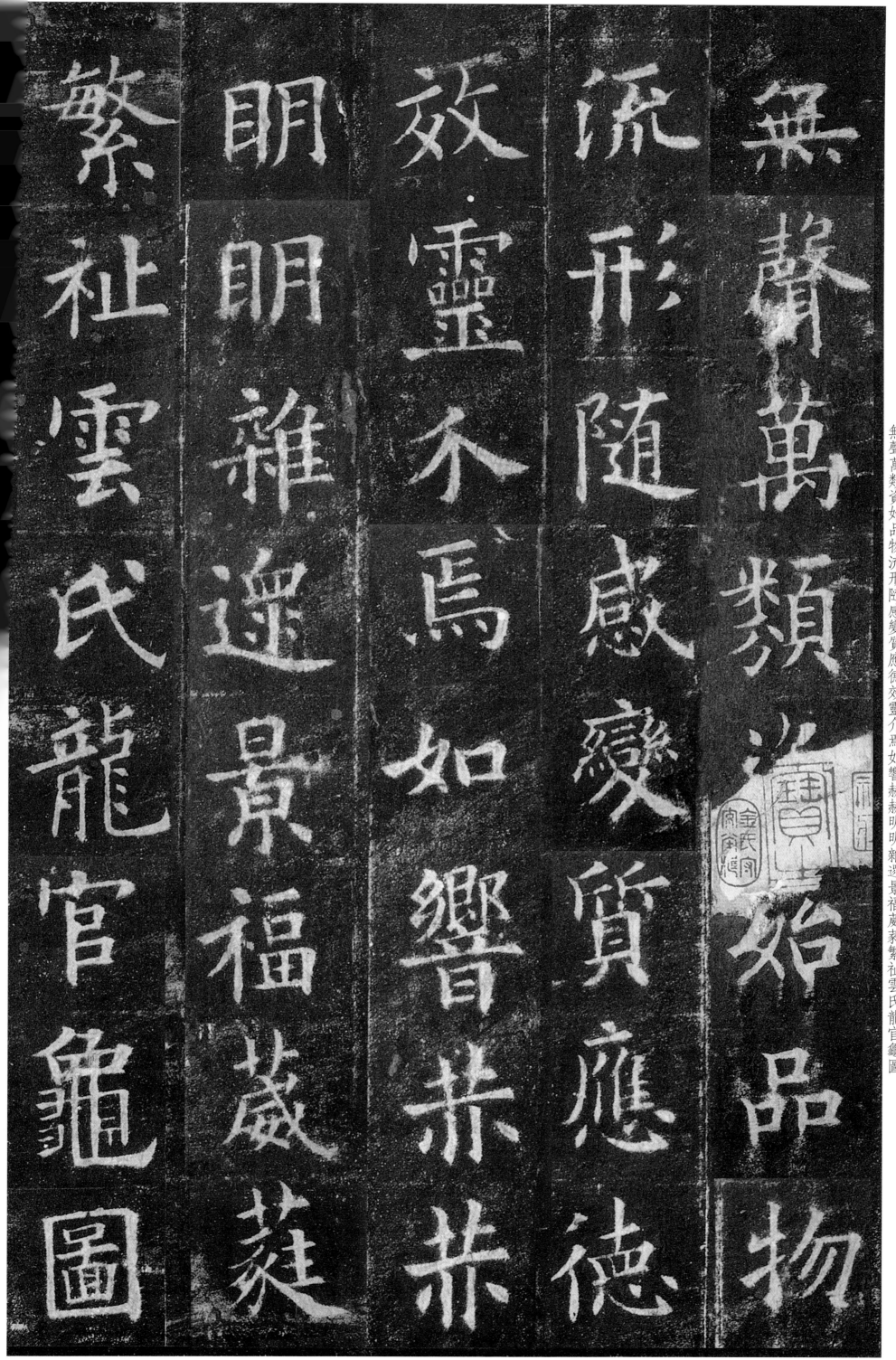

鳳紀日含五色烏呈
三趾頌不輟工筆無
停史上善降祥上智
斯悦流謙潤下潺湲
皎潔莘旨醴甘冰凝

鏡澈用之日新抱之無竭道隨時泰慶與泉流我后夕惕雖休弗休居崇茅宇樂不般遊黃屋非貴天

鏡澈用之日新抱之無竭道隨時泰慶與泉流我后夕惕雖休弗休居崇茅宇樂不般遊黃屋非貴天

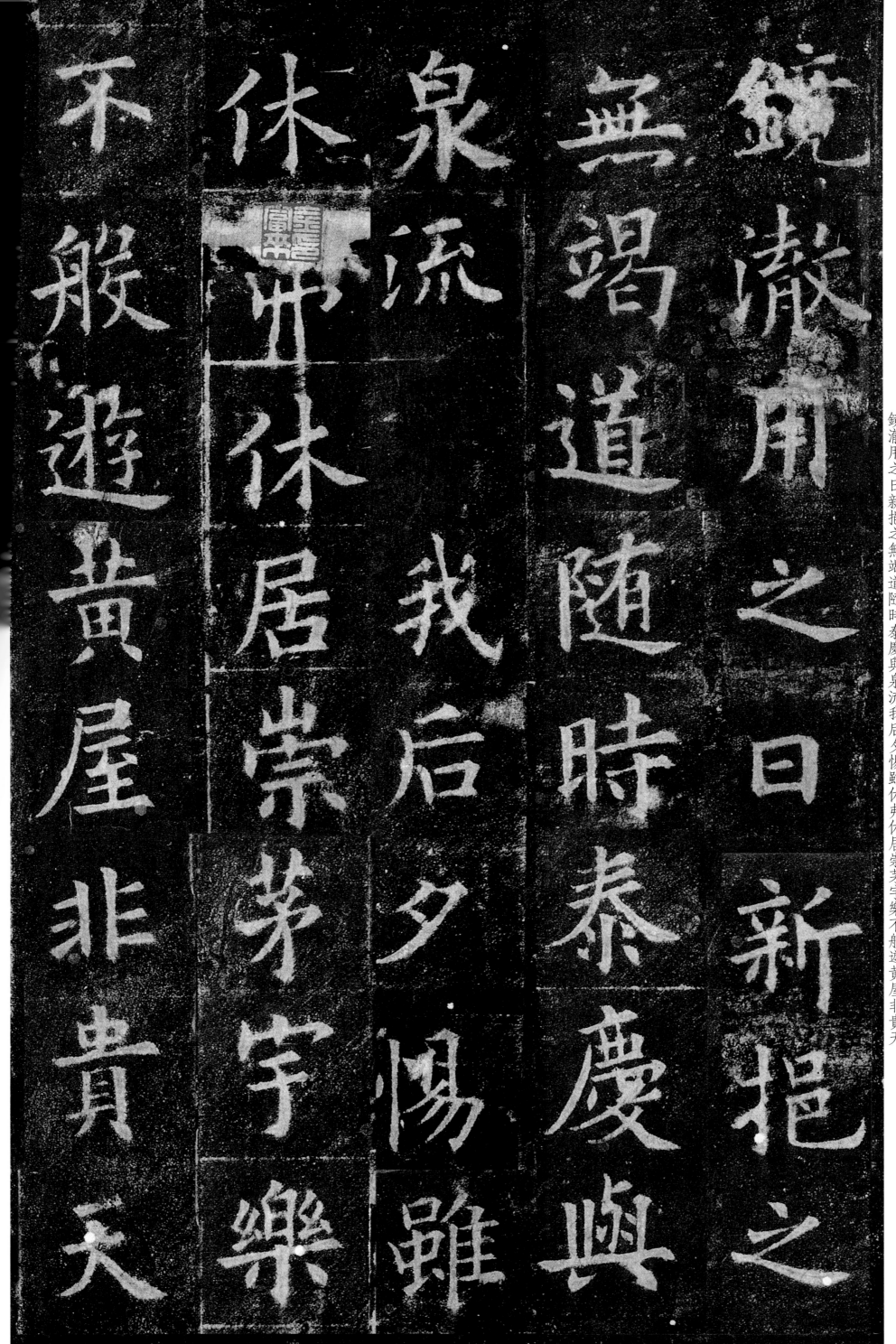

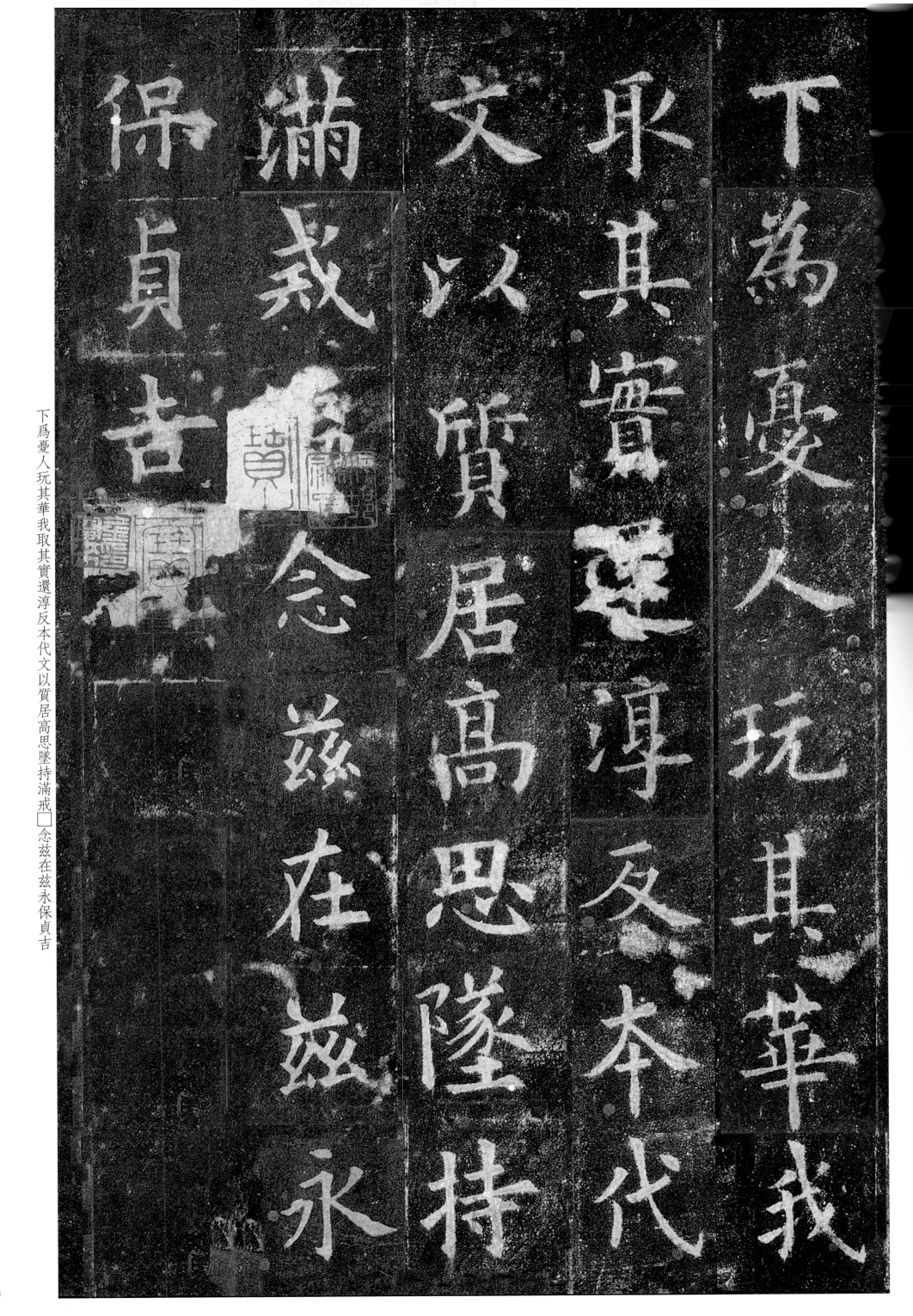

下爲憂人玩其華我取其實還淳反本代文以質居高思墜持滿戒□念茲在茲永保貞吉

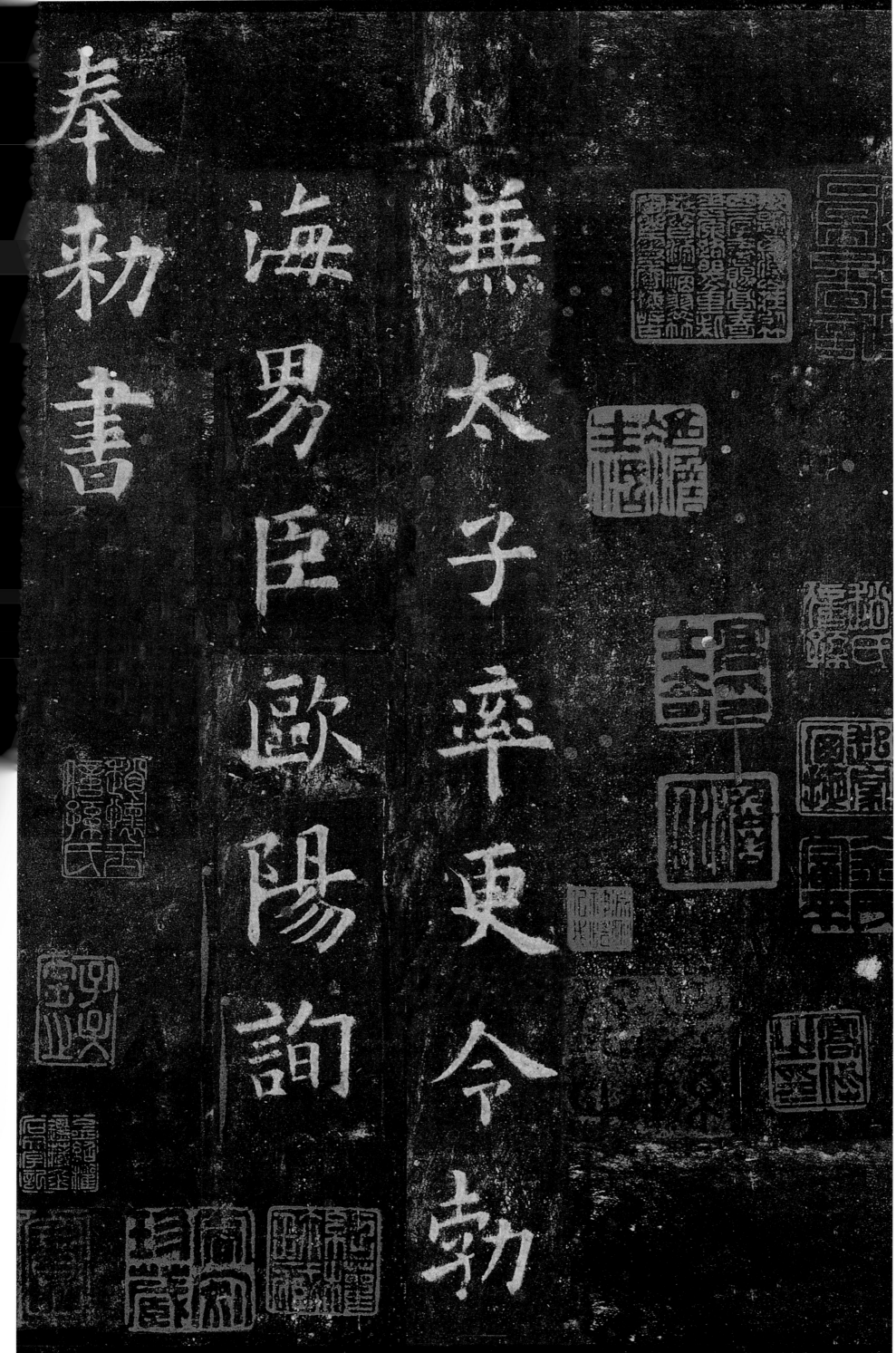

無太子率更令勃海男臣歐陽詢奉勅書